赵佶瘦金体千字文

单字放大本全彩版

墨点字帖 编写

长江出版传媒 ▊湖北美术出版社

图书在版编目（CIP）数据

赵佶瘦金体千字文 / 墨点字帖编写．
—武汉：湖北美术出版社，2017.4
（单字放大本：全彩版）
ISBN 978-7-5394-9020-5

Ⅰ．①赵…
Ⅱ．①墨…
Ⅲ．①楷书—法帖—中国—北宋
Ⅳ．① J292.25

中国版本图书馆 CIP 数据核字（2017）第 006448 号

责任编辑：熊　　晶
技术编辑：范　　晶

策划编辑： 墨点字帖
封面设计： 墨点字帖

赵佶瘦金体千字文　　　　　　　© 墨点字帖　编写

出版发行：长江出版传媒　湖北美术出版社
地　　址：武汉市洪山区雄楚大道 268 号 B 座
邮　　编：430070
电　　话：（027）87391256　　87679564
网　　址：http://www.hbapress.com.cn
E - mail：hbapress@vip.sina.com
印　　刷：武汉精一佳印刷有限公司
开　　本：787mm×1092mm　　1/8
印　　张：9.5
版　　次：2017 年 4 月第 1 版　　2017 年 4 月第 1 次印刷
定　　价：33.00 元

前　　言

中国书法是汉字的书写艺术，也是一门非常强调技法训练的传统艺术，需要正确的指导和持之以恒的练习。临习经典法帖，既是学习书法的捷径，也是深入传统的不二法门。

我们编写的此套《单字放大本》，旨在帮助书法爱好者规范、便捷地学习经典碑帖。本套图书从经典碑帖中精选有代表性的原字加以放大，展示细节，使读者可以充分揣摩和领会碑帖中的笔意和使转。书中首先对基本笔法加以图解，随后将例字按结构规律分类排列。通过对本书的学习，可让学书者由浅入深，渐入佳境。同时书后还附有精心选编的常用例字和集字作品，可为读者由单字临习到作品创作架起一座坚实的桥梁。

本册从宋徽宗传世墨迹《瘦金体千字文》中选字放大。

宋徽宗赵佶（1082—1135），北宋皇帝、书画家。其书法初学黄庭坚，后又学褚遂良、薛稷、薛曜等，取众家之所长，并参以己意，创造出独树一帜的"瘦金体"。瘦金体特点鲜明，极具个性，后世学者众多，但出色者甚少。明陶宗仪在《书史会要》中评其书云："笔法追劲，意度天成，非可以陈迹求也。"

《瘦金体千字文》，为赵佶于崇宁三年（1104）23岁时书赐童贯之作。纸本，有界格，纵30.9厘米，横322.1厘米，楷书，每行10字，共103行。其用笔瘦劲而有弹性，点画尖削细长，结体笔势取自黄庭坚的大字楷书，中宫收紧，四面舒展挺拔，显得华丽俊爽，展现出强烈的个性色彩，正所谓"如屈铁断金"。瘦金体传世作品还有《秾芳诗》《夏日诗帖》等，也可供学习者参考。

目　　录

一、《赵佶瘦金体千字文》基本笔法详解

《赵佶瘦金体千字文》用笔瘦挺，爽利洒脱，是临习瘦金体书法的上佳范本之一。我们从基本笔画入手，介绍其基本笔法及其变化规律，以利于初学者学习。

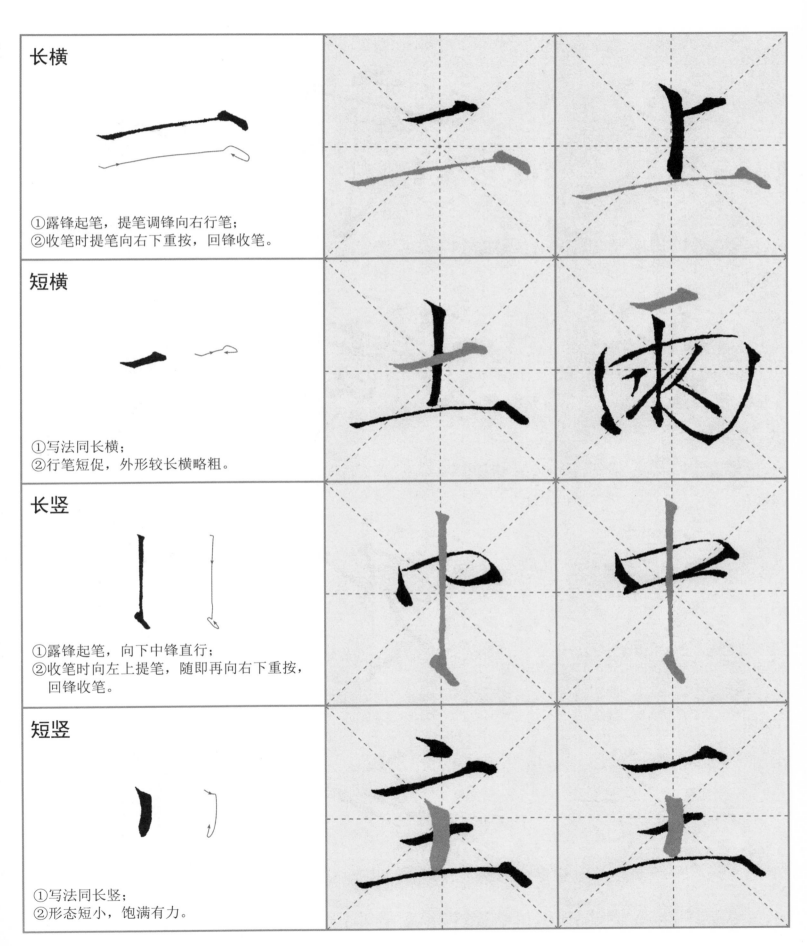

长横

①露锋起笔，提笔调锋向右行笔；
②收笔时提笔向右下重按，回锋收笔。

短横

①写法同长横；
②行笔短促，外形较长横略粗。

长竖

①露锋起笔，向下中锋直行；
②收笔时向左上提笔，随即再向右下重按，
　回锋收笔。

短竖

①写法同长竖；
②形态短小，饱满有力。

斜撇

①露锋斜切起笔，向左下取弧势行笔，轻提笔锋出锋收笔；
②注意行笔中的提按变化。

竖撇

①露锋斜切起笔，中锋向下直行，渐行渐提；
②至中段后笔力加重，向左下顺势撇出。

凤头撇

①露锋起笔，起笔要尖；
②顿笔调锋向下行一小段，然后提笔重按，顺势向下写一竖撇。

斜捺

①露锋起笔，向右下中锋行笔；
②至捺脚处顿笔调锋向右逐渐轻提笔锋平出收笔。

平捺

①藏锋起笔，起笔较方；
②行笔收笔同斜捺，笔势趋平。

斜点

①露锋斜切起笔，重按后提笔调锋向左下方
　出锋收笔；
②出锋处在点的中心位置。

平点

①露锋起笔，向右写一小横；
②收笔时顿笔调锋向左下出锋收笔。

捺点

①露锋起笔，向右下行笔，渐行渐按；
②收笔时提笔调锋回收。

挑点

①露锋起笔，向下重按后提笔调锋向右出锋
　收笔；
②书写时注意起笔、行笔、收笔动作要完整。

挑

①写法同挑点，起笔下顿，提笔出锋收笔；
②行笔宜慢。

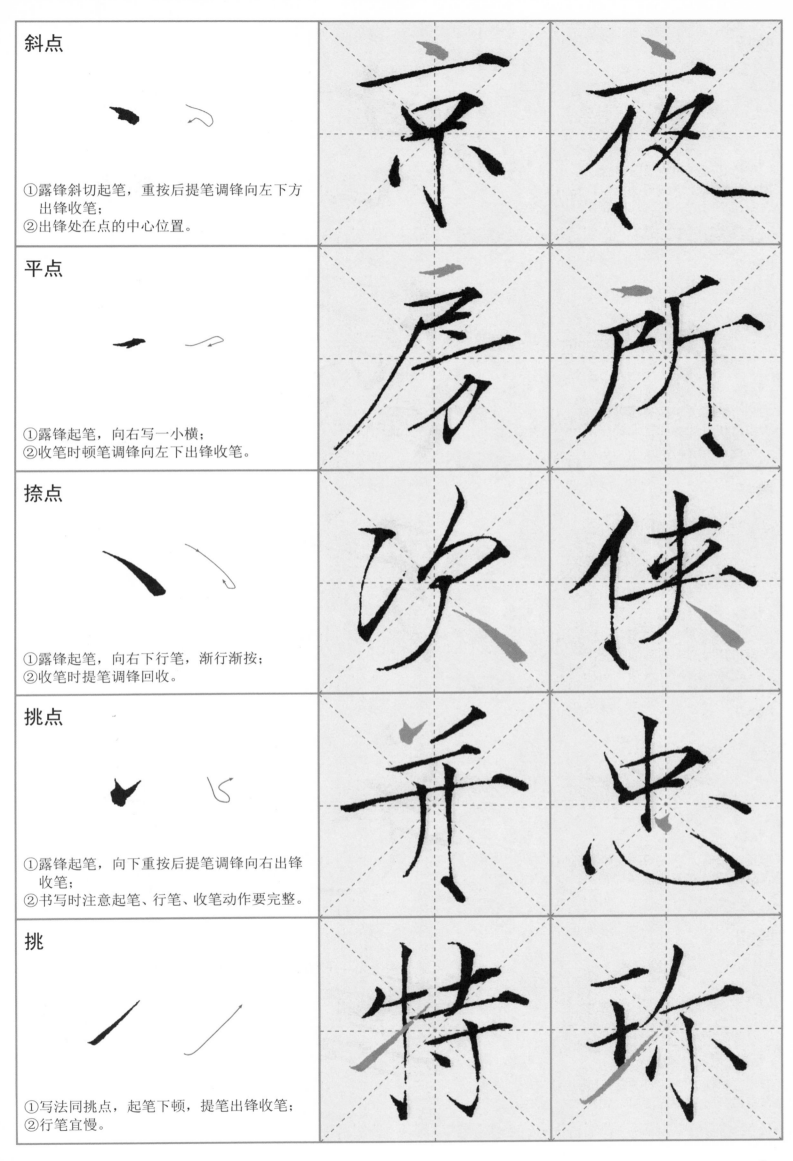

横折		吉	君
①横折是横画和竖画的组合； ②至转折处注意向右下重按，然后提笔调锋向左下写竖。竖画向内有明显的弧度，比横画粗。			
竖折		随	忘
①竖折是竖画和横画的组合； ②注意转折处或驻笔调锋写下一笔，或提笔另起。			
撇折		弦	後
①撇折是撇画和横画的组合； ②注意转折处或方或圆。			
横钩		宅	富
①露锋起笔，写一横画，稍有弧度； ②至钩处向右下按笔调锋蓄势，向左下出锋收笔。钩画较长。			
竖钩		事	和
①露锋斜切起笔，向下写一竖； ②至钩处顿笔调锋蓄势，向左或左上出锋收笔。			

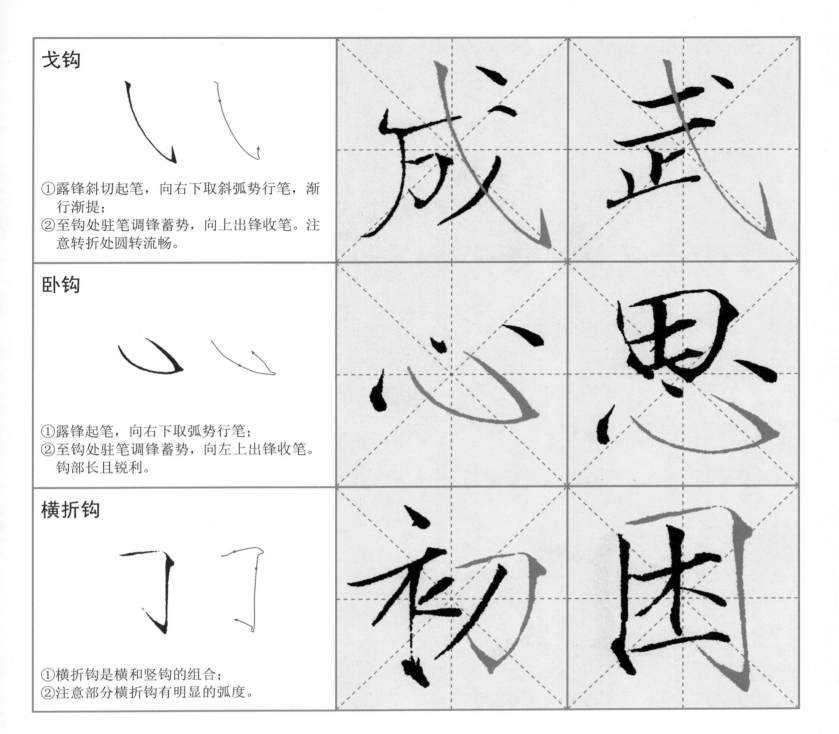

戈钩

①露锋斜切起笔，向右下取斜弧势行笔，渐行渐提；
②至钩处驻笔调锋蓄势，向上出锋收笔。注意转折处圆转流畅。

卧钩

①露锋起笔，向右下取弧势行笔；
②至钩处驻笔调锋蓄势，向左上出锋收笔。钩部长且锐利。

横折钩

①横折钩是横和竖钩的组合；
②注意部分横折钩有明显的弧度。

二、主笔法

1. 横为主笔

横画为主笔的字，横画起平衡作用。瘦金体在点画的粗细上变化较小，横画一如其他的楷书取左低右高之势，其倾斜度虽不大，但因线条纤细，故在收笔时多做重按，以达到平衡的效果，书写时应注意行笔与收笔时的轻重变化。

二

上

土

子

王

五

甘

去

古

且

百

2. 竖为主笔

竖画为主笔的字，竖画起支撑作用。瘦金体竖画多为垂露竖，其线条纤细，收笔时下按以免势弱。瘦金体与其他楷书不同之处是收笔较重，形成很明显的垂点。书写时应把握好收笔时的分寸，既不可太重，也不可太轻。

巾

千

中

年

甲

3. 撇为主笔

撇画为主笔的字，一般都呈左伸右缩之状，瘦金体亦不例外。只是在不同的字中，长撇有斜势与弧势之分。书写时应注意控笔，行笔要果断，否则会因线条纤细而显得笔力软弱。

少

尹

石

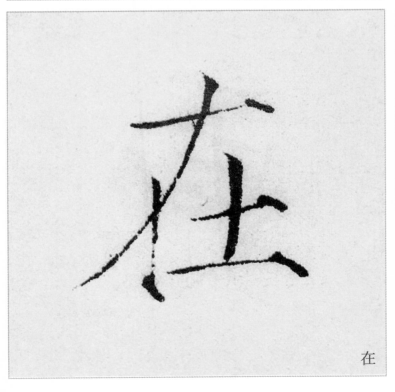

在

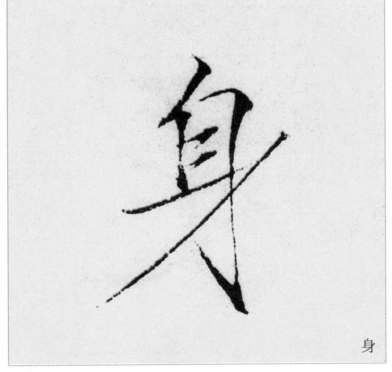

身

4. 捺为主笔

　　捺画为主笔的字与撇画为主笔的字的形态相反，一般都是左缩右伸之状。瘦金体中无论斜捺或平捺，收笔时都会有明显的换向，且捺脚稍重。书写时要注意把握好换向的节点和捺脚的伸展度。

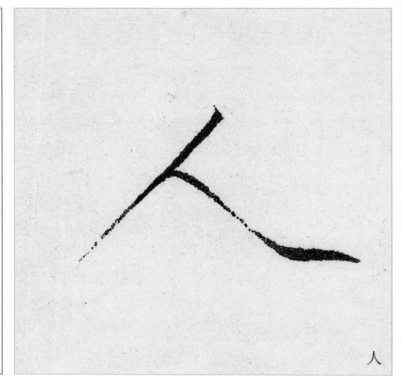

人

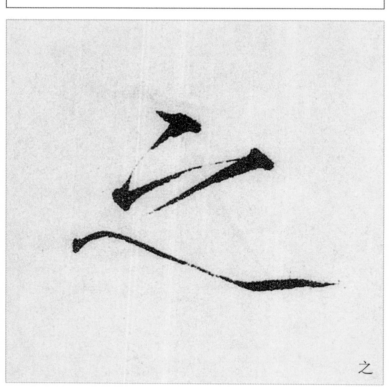

之

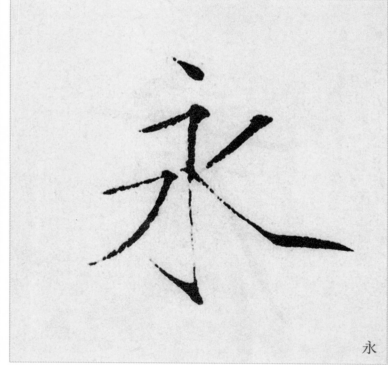

永

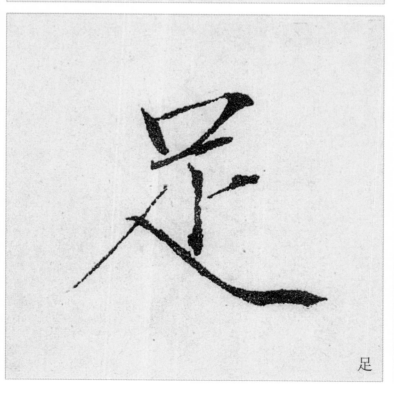

足

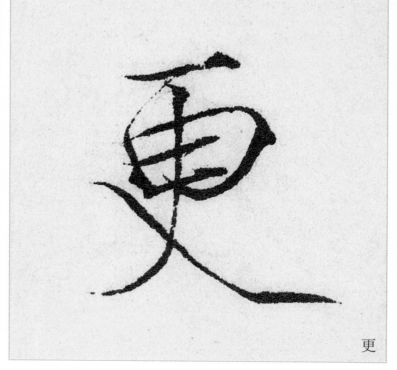

更

10

5. 钩为主笔

作主笔的钩有卧钩、戈钩、竖弯钩、竖钩等几类，其结构因字而异。卧钩形态饱满，钩画穿插于三点之间，协调点画的呼应；含有戈钩、竖弯钩的字形结构通常是左重右轻、左繁右简状，左右的避让使其成为主笔；竖钩与竖画作用相同，是支撑全字的主笔。书写时要注意处理好不同字结构的疏密变化。

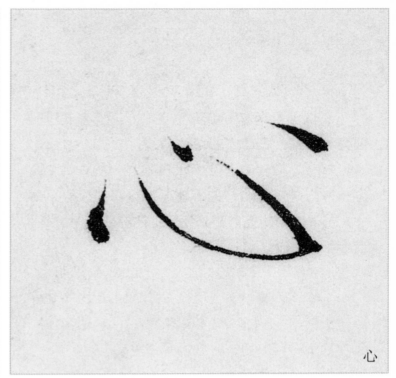

心

武

成

毛

事

三、偏旁部首

1. 左偏旁

　　左偏旁是指左右结构的字中，位于字左边的偏旁。左部的偏旁一般笔画较少，占整个字的比重也较小。横向的占位多在三分之一左右。左偏旁在书写时，往往左伸右缩，以让右部。瘦金体中，左偏旁中的竖略带弧度，左偏旁宜高不宜低，使字不显得下坠。

仁

化

伊

仰

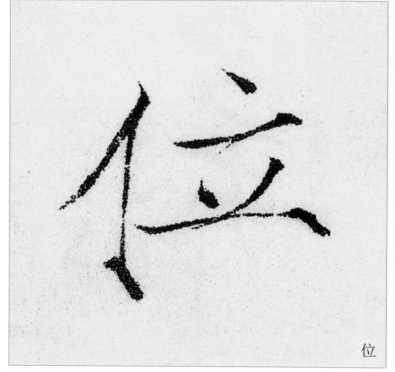

位

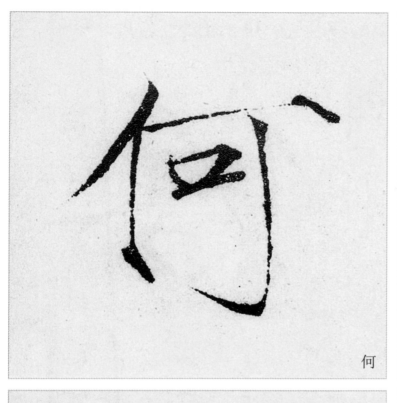
何

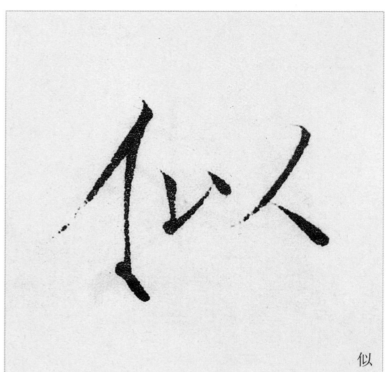
似

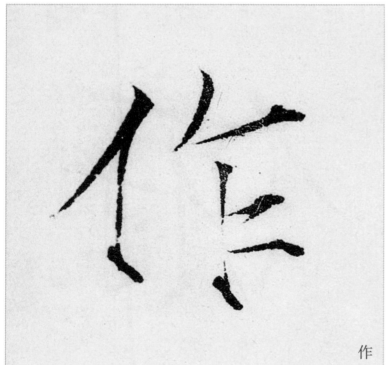
作

佳

使

信

侠

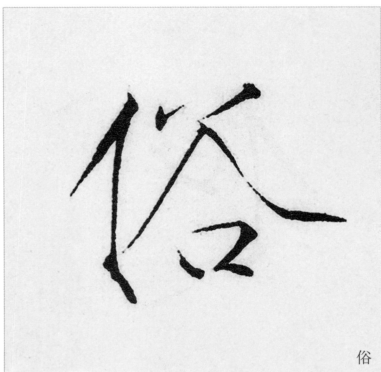
俗

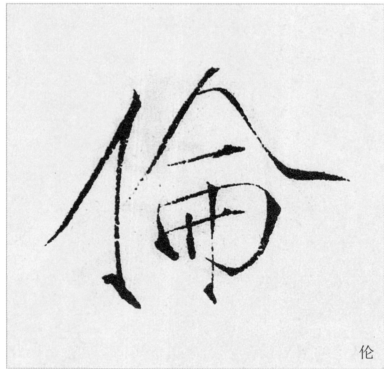
伦

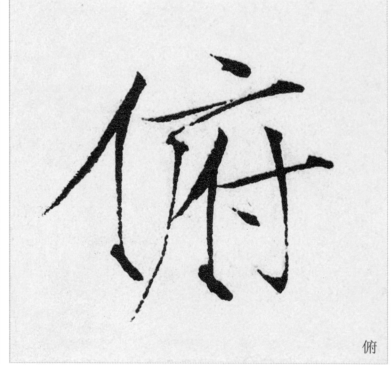
俯

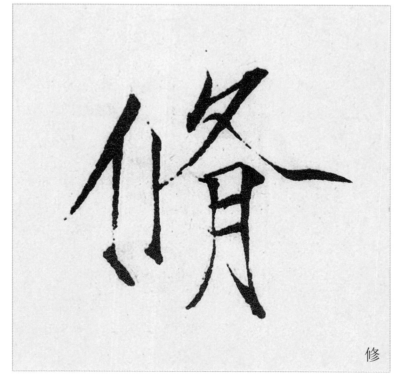
修

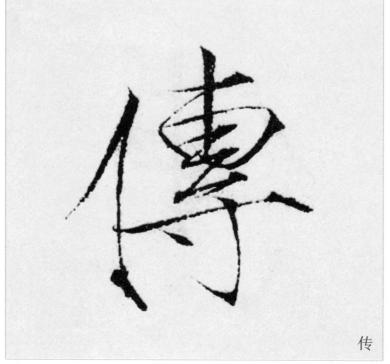
传

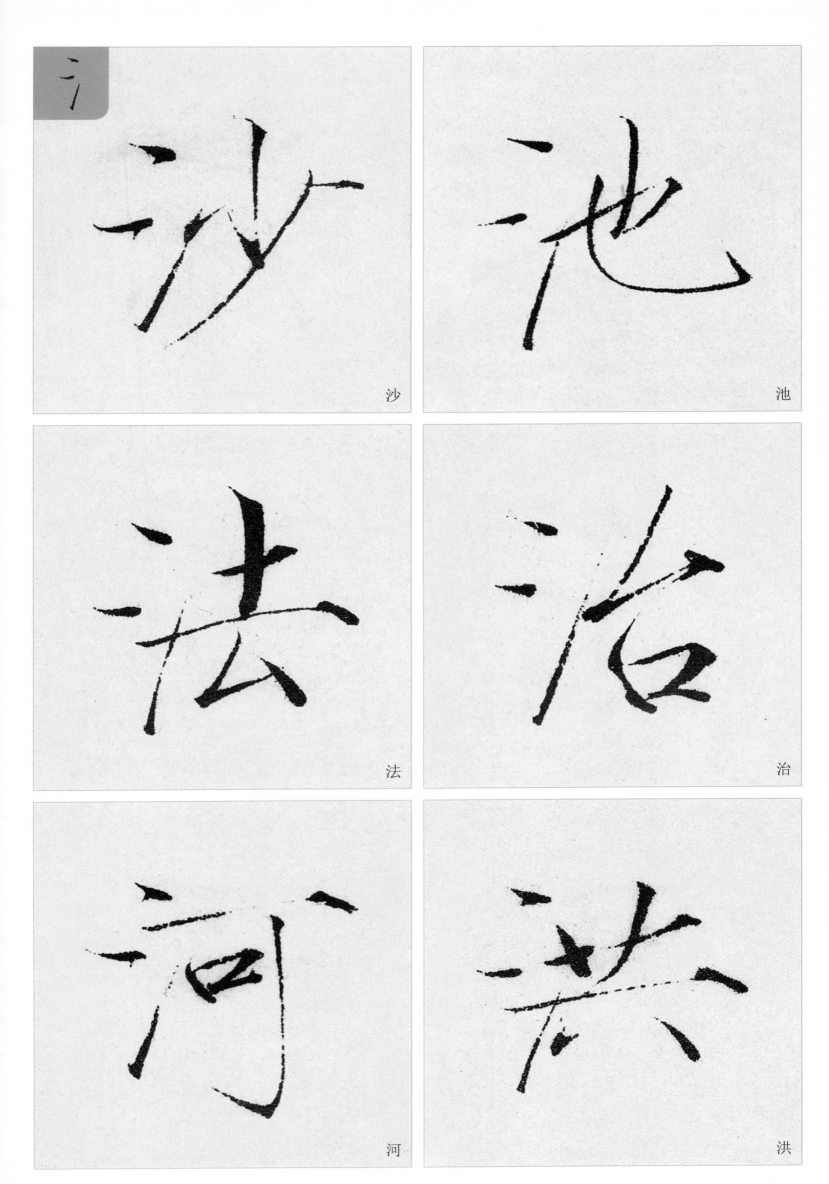

沙

池

法

治

河

洪

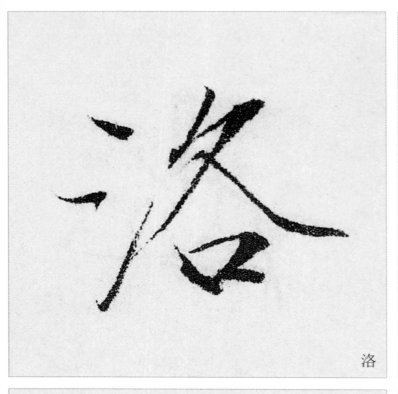

洛

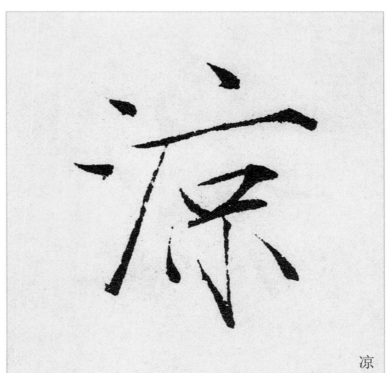

凉

深

温

清

流

16

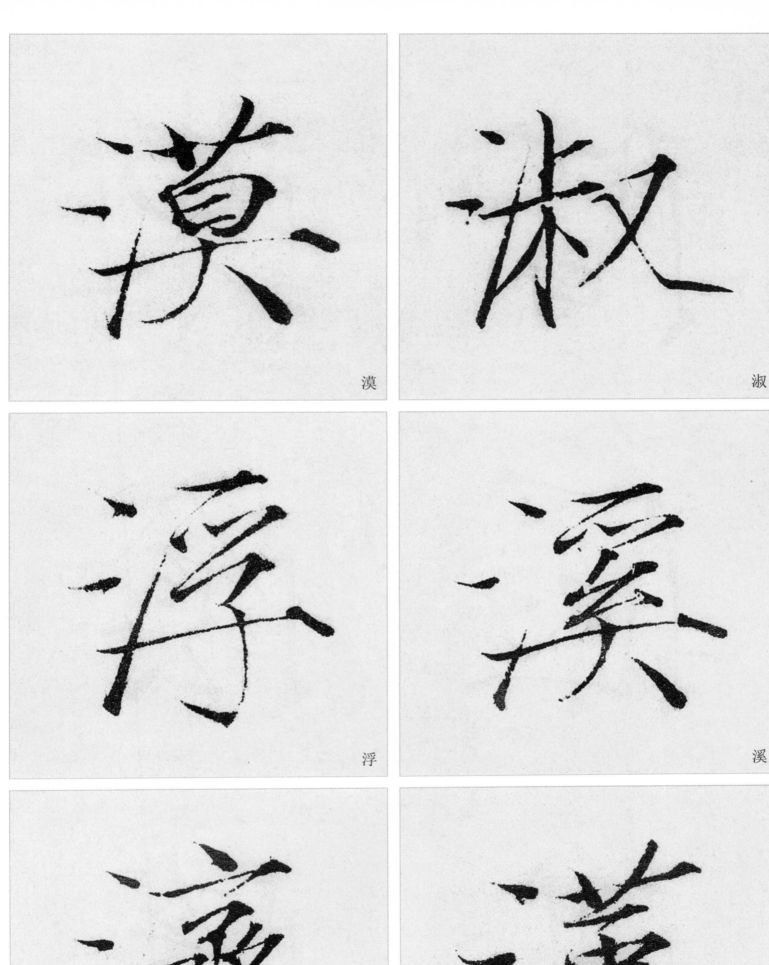

漠

淑

浮

溪

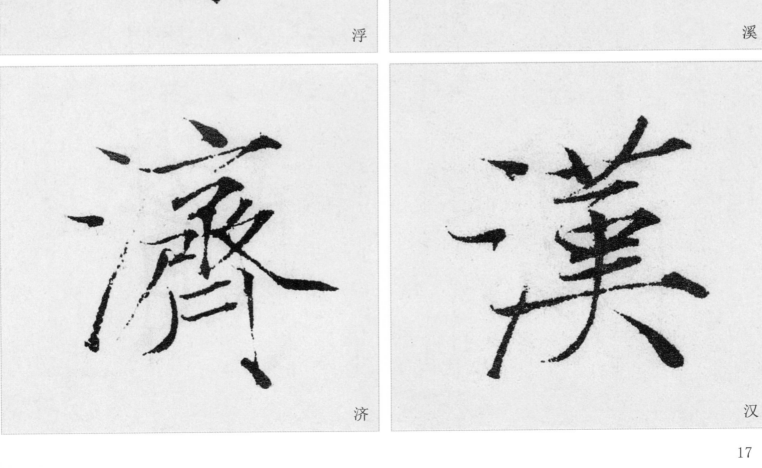

済

汉

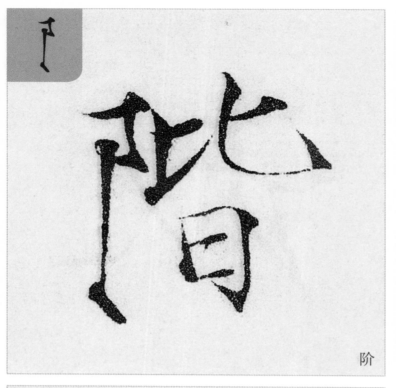

阶

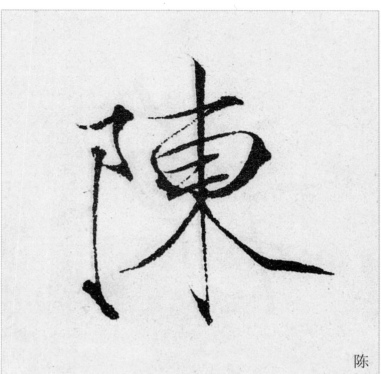

陈

陋

阴

阳

随

18

抗

拱

投

持

振

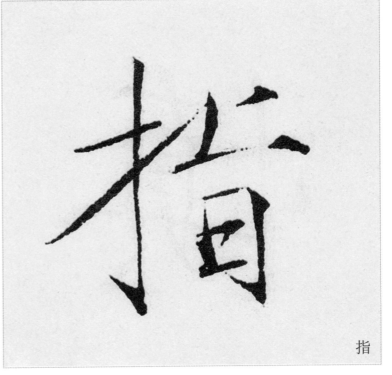

指

悦

性

惟

情

慎

怀

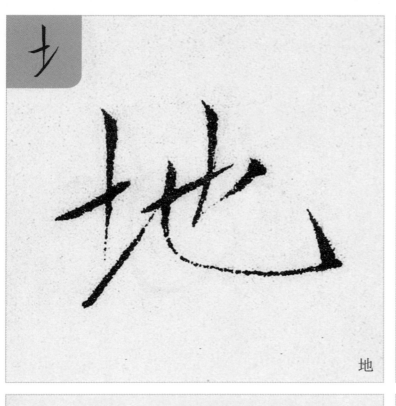

土

地

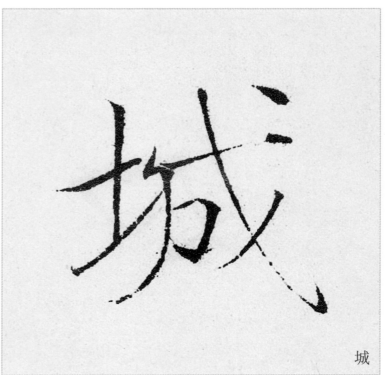

城

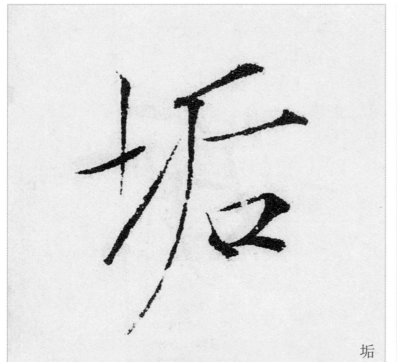

垢

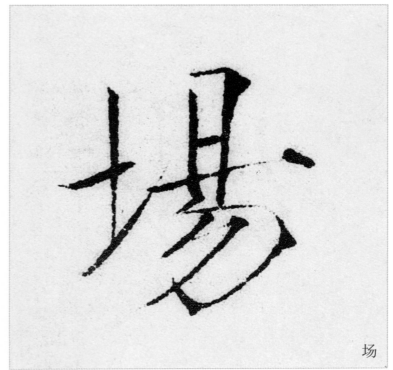

场

增

墙

如

好

妙

妍

始

姑

祀

祸

福

禄

禅

礼

明

时

晚

晦

映

旷

松

林

相

梧

根

极

糸

纸

终

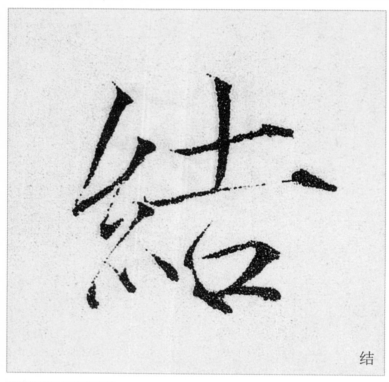

结

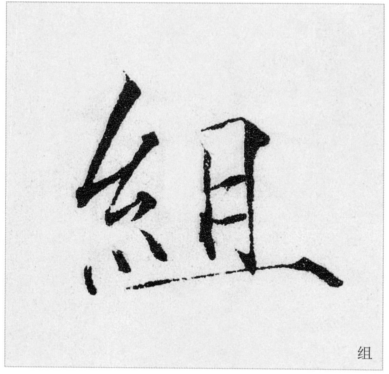

组

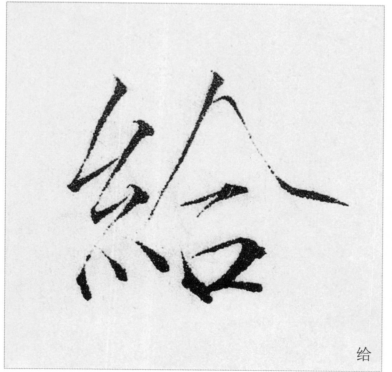

给

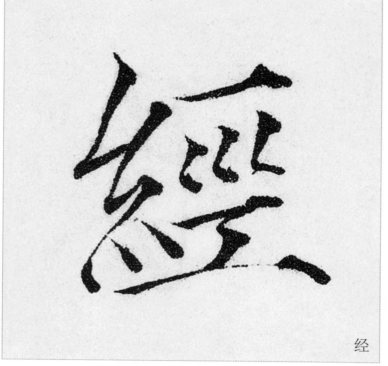

经

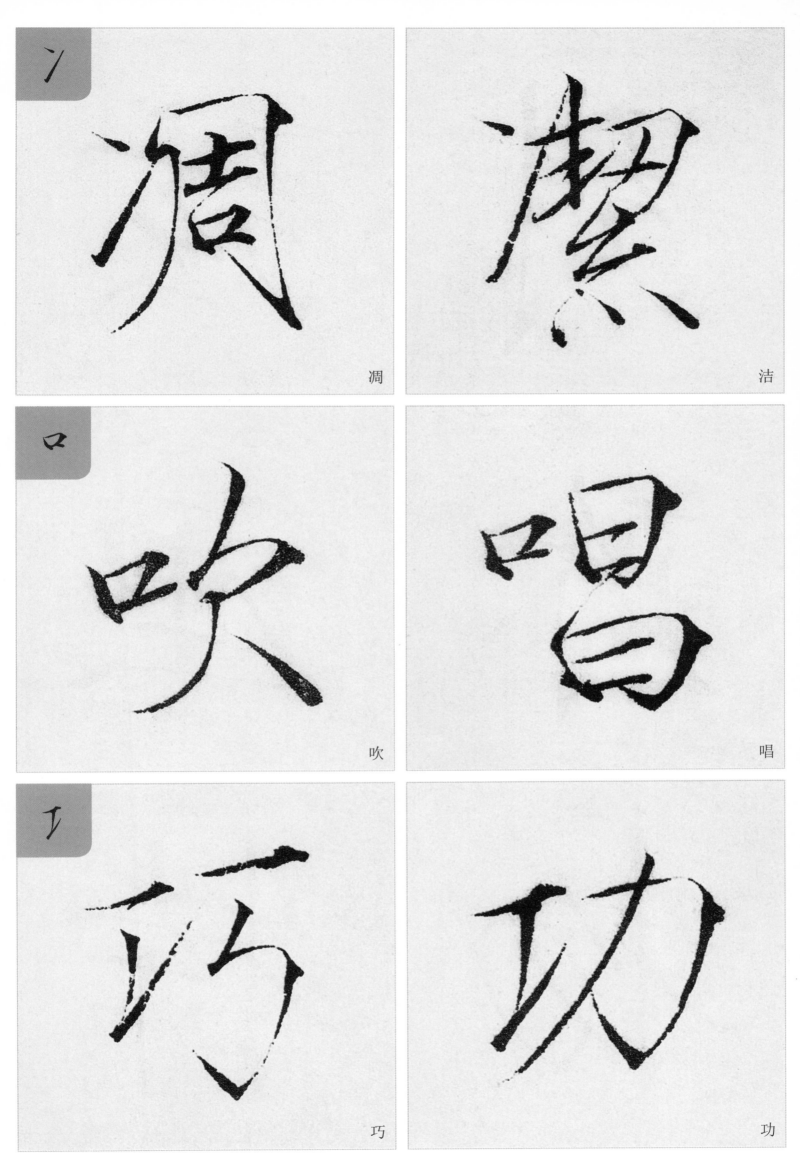

凋

洁

吹

唱

巧

功

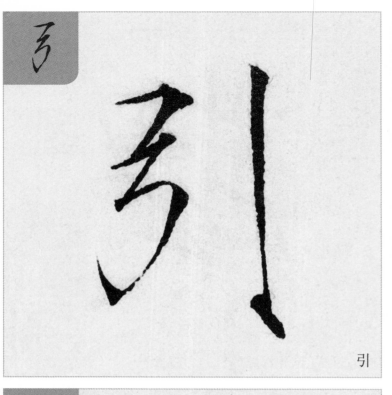

引

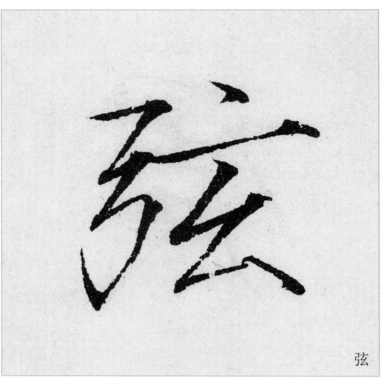

弦

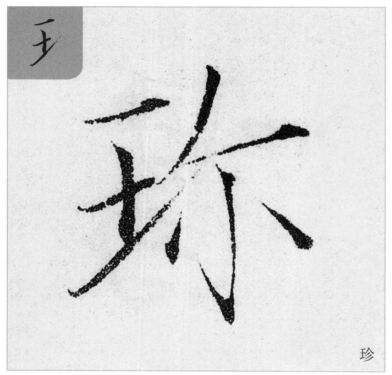

珍

理

物

特

殆

殊

服

肠

知

短

29

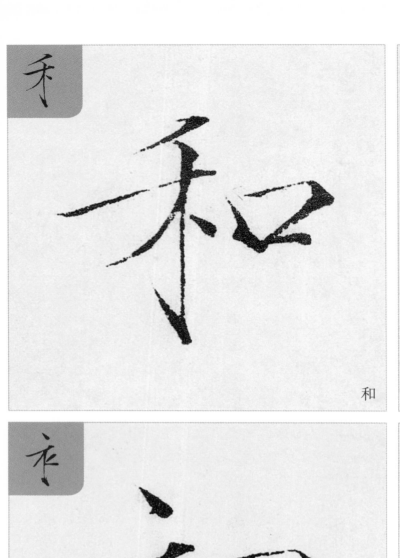
和

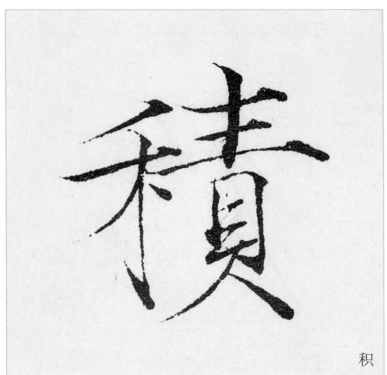
积

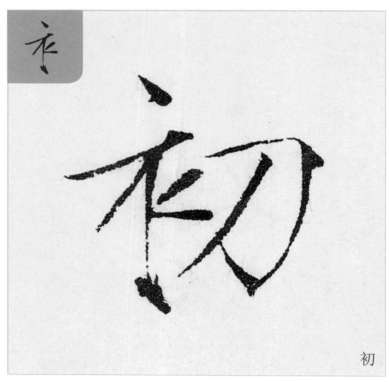
初

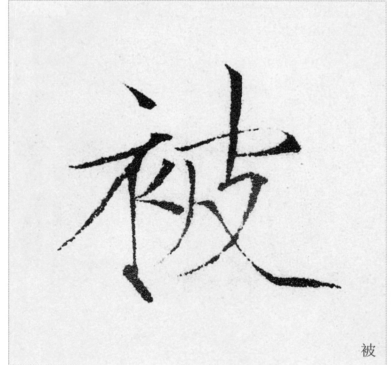
被

眠

睦

立

端

竭

耳

耻

耽

足

迹

践

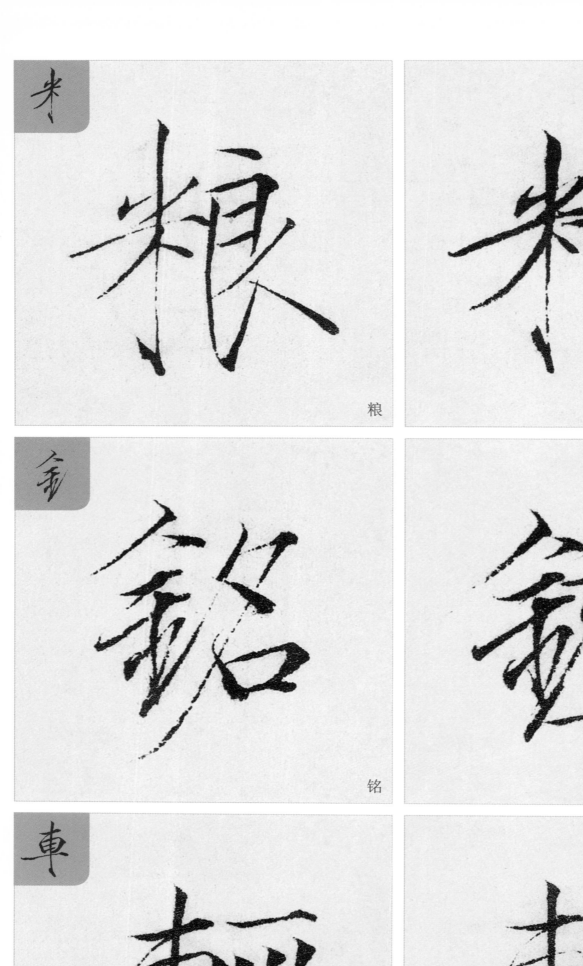

米

粮

精

金

铭

钟

車

轻

转

2. 右偏旁

　　右偏旁是指在左右结构的字中，位于字右边的偏旁。由于汉字的书写习惯，右偏旁不论笔画多少，一般会比左部舒展，成为字的主要部分。其空间占位较多，或者用笔分量较重。有撇、捺的右偏旁写得开张舒展，如反文旁；有竖画或钩画的右偏旁则收笔较重，以加重右部的分量，稳定字的重心，如右耳刀。

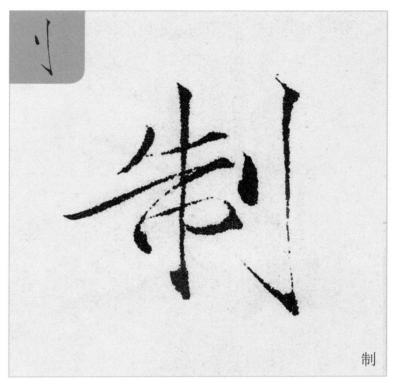

制

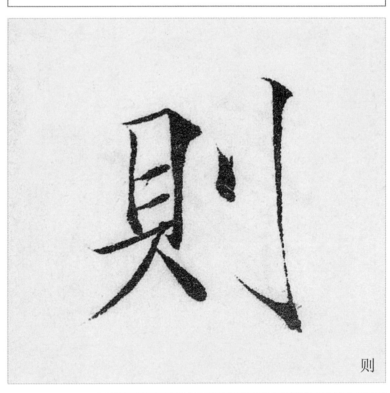

则

别

刻

利

33

攵

收

改

故

致

敬

敢

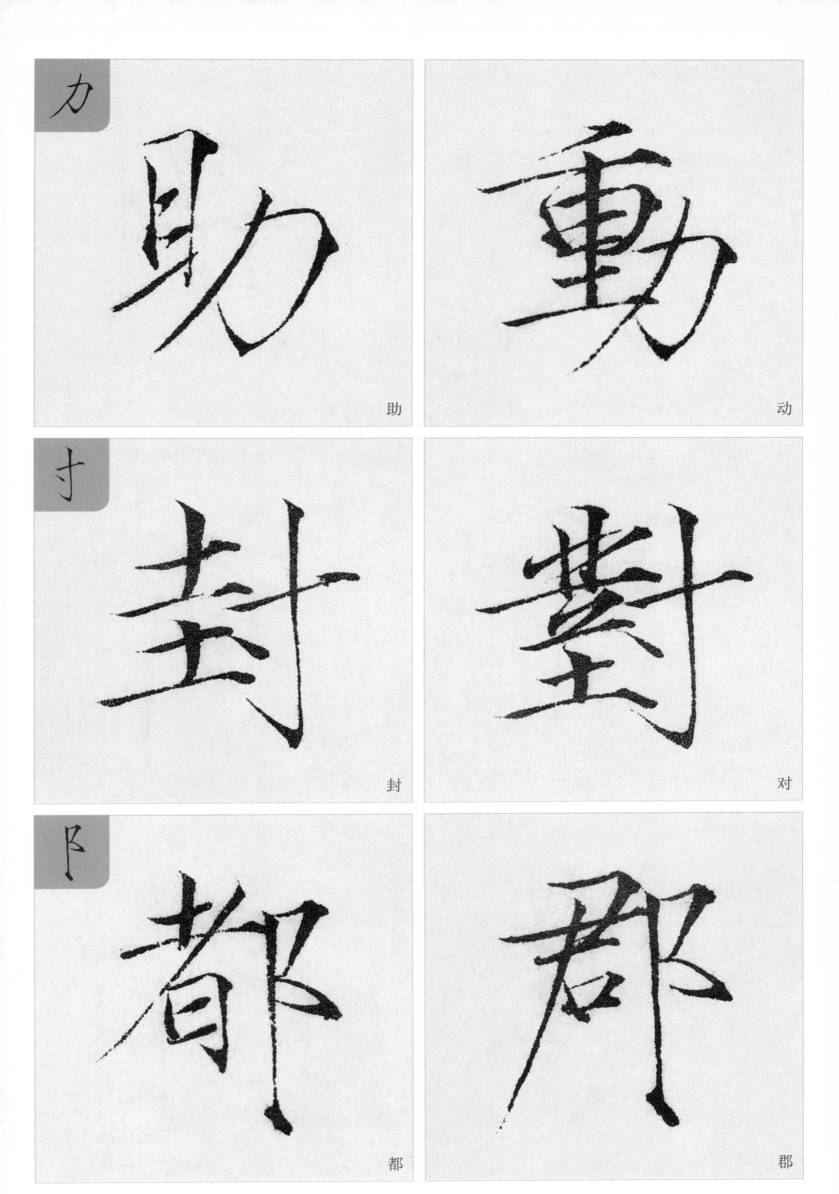

力　助

動　动

寸　封

對　对

阝　都

郡

次

欢

所

新

雅

离

3. 字头

字头是指上下结构的字中，位于字的上方的部首。因为字的重心稳定性的要求，字头通常写得较下部紧缩，避免出现头重脚轻的现象，如草字头、日字头等。但有的字头则带有覆盖功能，写得比下部宽扁，如宝盖头等。字头要与下部保持一定的距离，留出一定的空间，透气不闭塞。

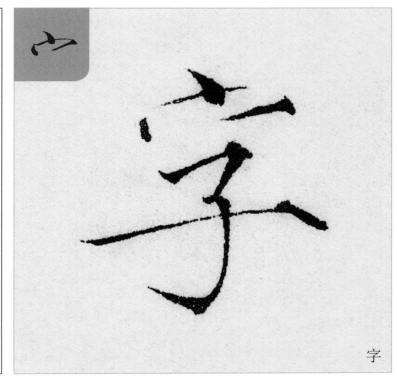

字

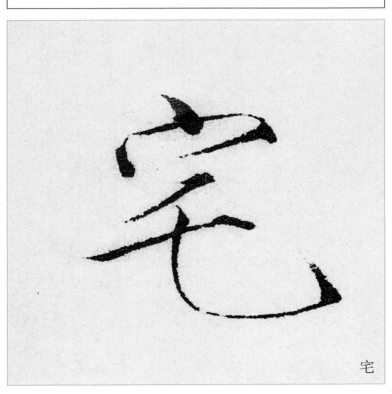

宅

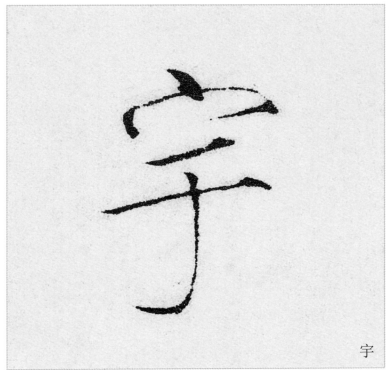

宇

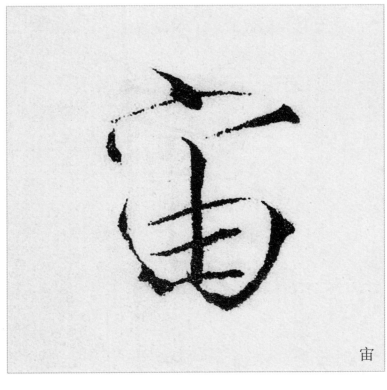

宙

宣

宗

寒

写

家

宾

宝

富

实

密

宁

察

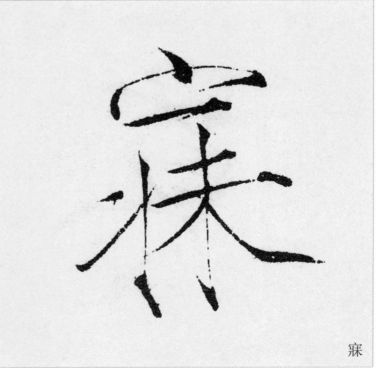

寐

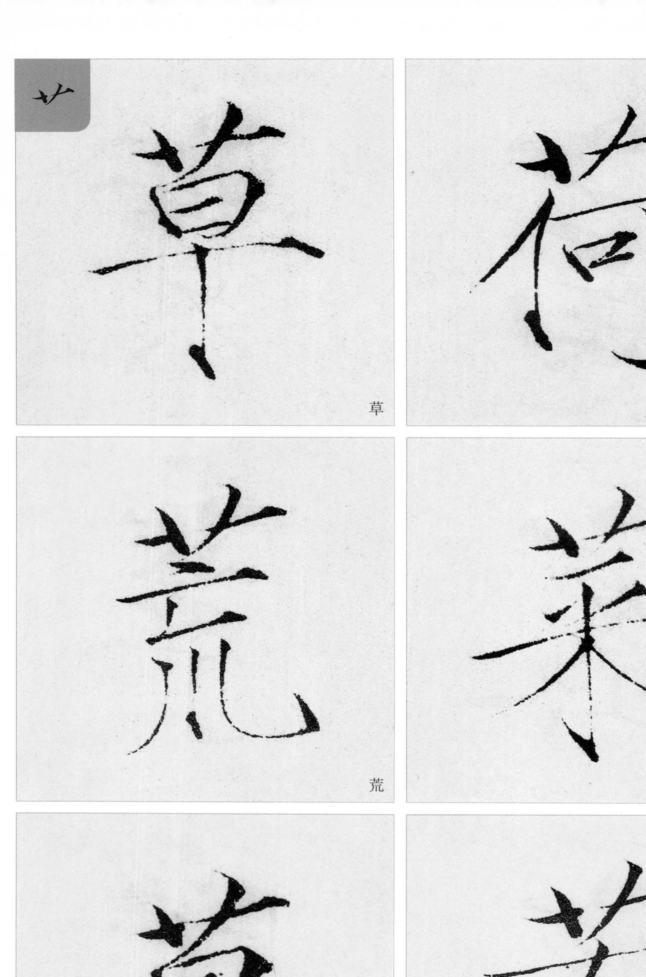

草

荷

荒

菜

莫

若

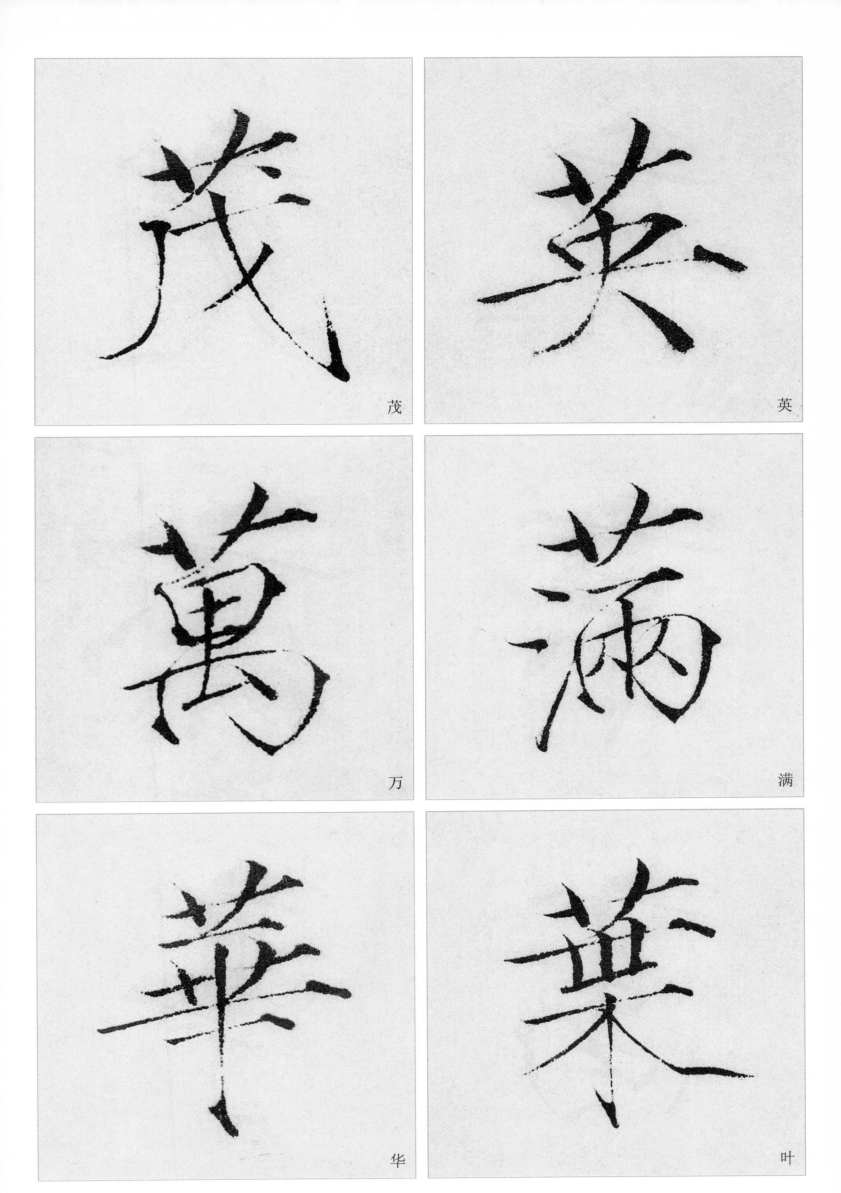

茂

英

万

满

华

叶

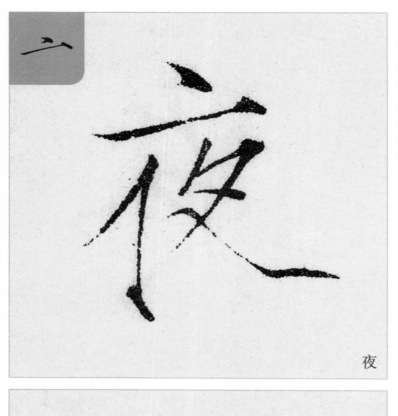

夜

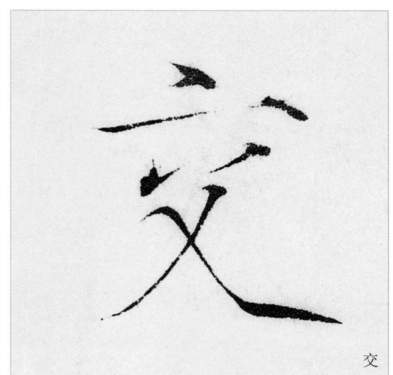

交

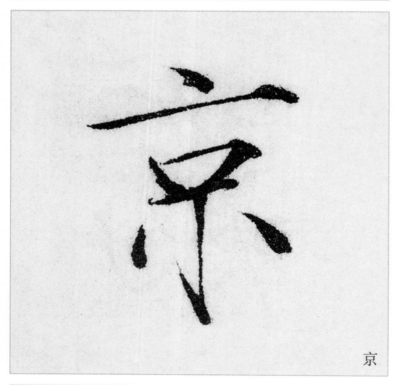

京

亦

高

亭

早

星

昆

是

景

最

竹

笑

笋

策

节

简

筆

44

并

首

合

舍

宜

冠

空

容

色

象

李

杏

崇

岳

受

爱

琴

瑟

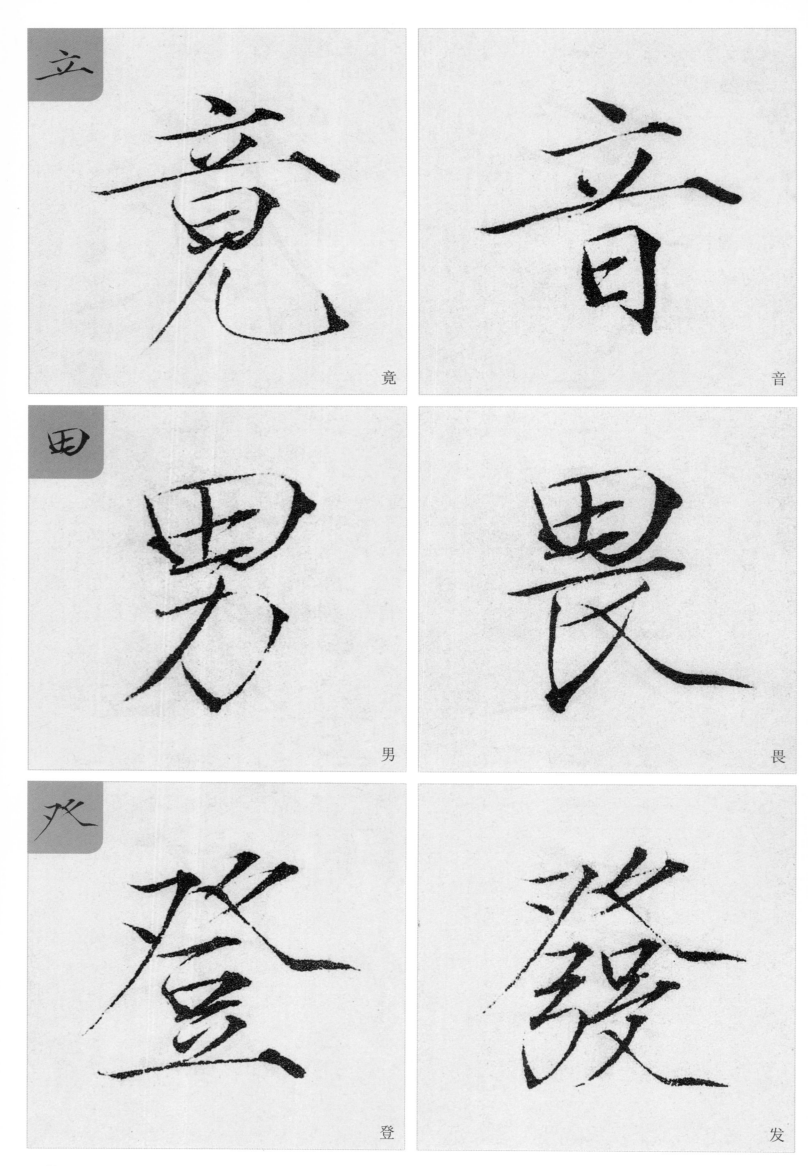

竟

音

男

畏

登

发

48

4. 字底

字底是指在上下结构的字中，位于字下方的部首。跟字头一样，字底具有稳定字重心的功能，因此横向的字底一般写得较字的上部宽，以此可以承载整个字的重量，如心字底、四点底等。纵向的字底则写得较上部窄，但收笔时笔力较重，形成突出的一笔，立刻使全字变得沉稳，如口字底、贝字底等。字底中出现相同笔画时注意变化，避免雷同。

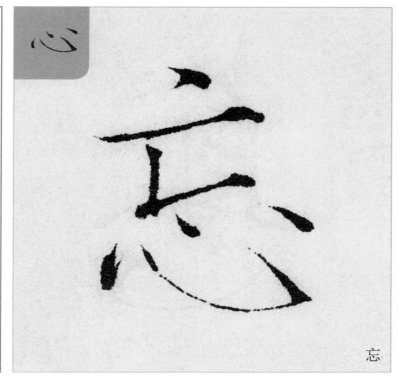

忘

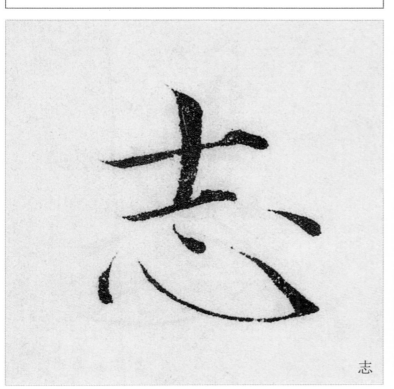

志

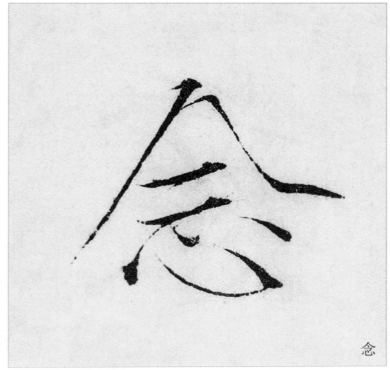

念

忠

思

息

意

慈

惠

感

想

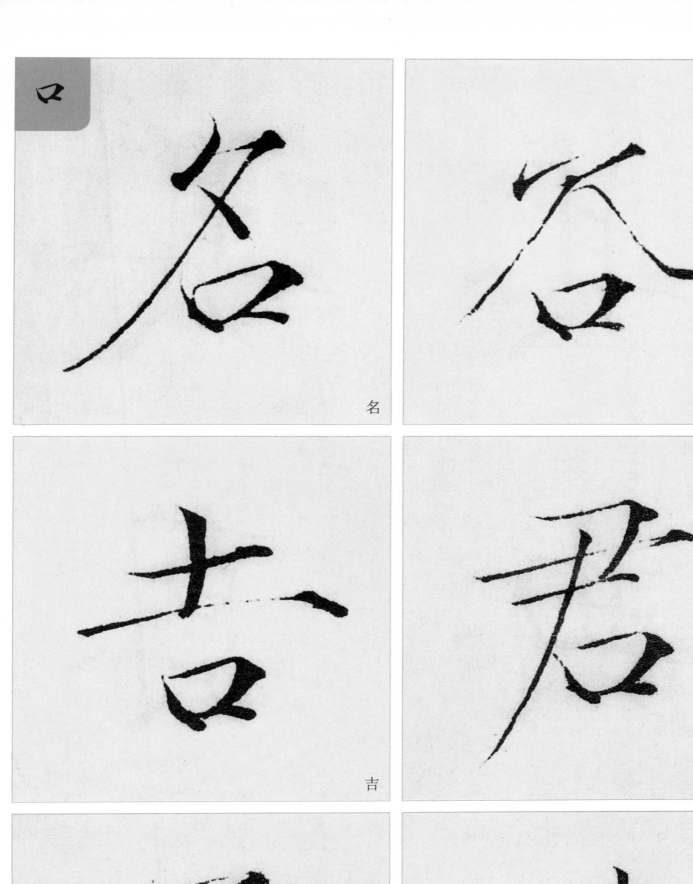

名

谷

吉

君

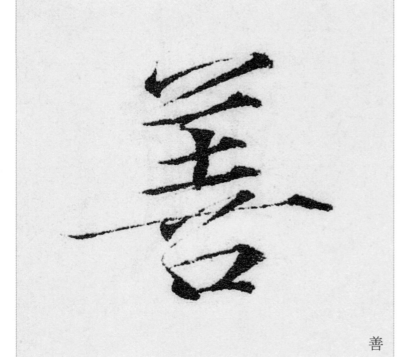

善

启

51

其

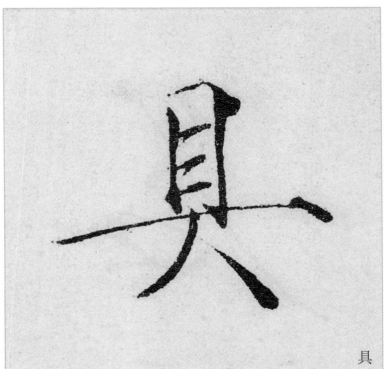

具

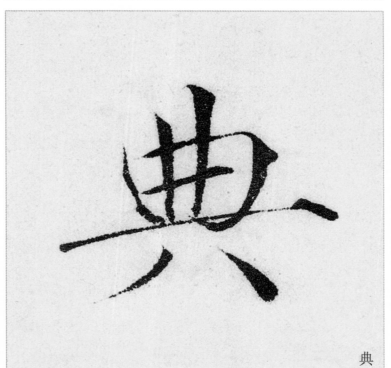

典

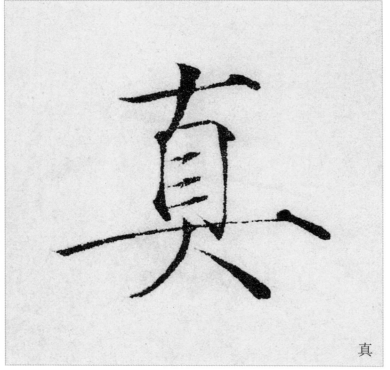

真

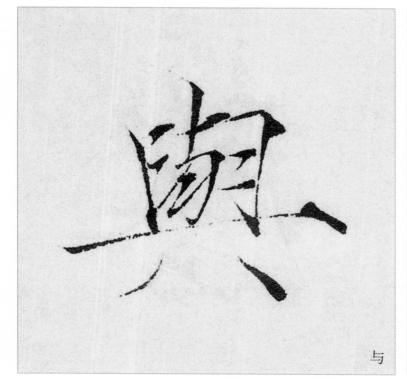

与

兴

贡

贵

资

赏

贯

贤

鱼

无

照

默

要

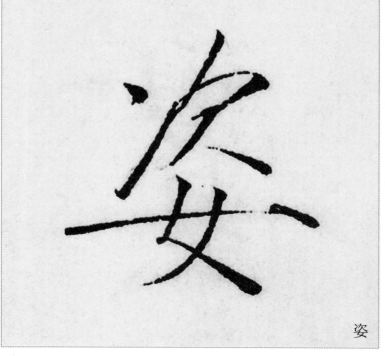

姿

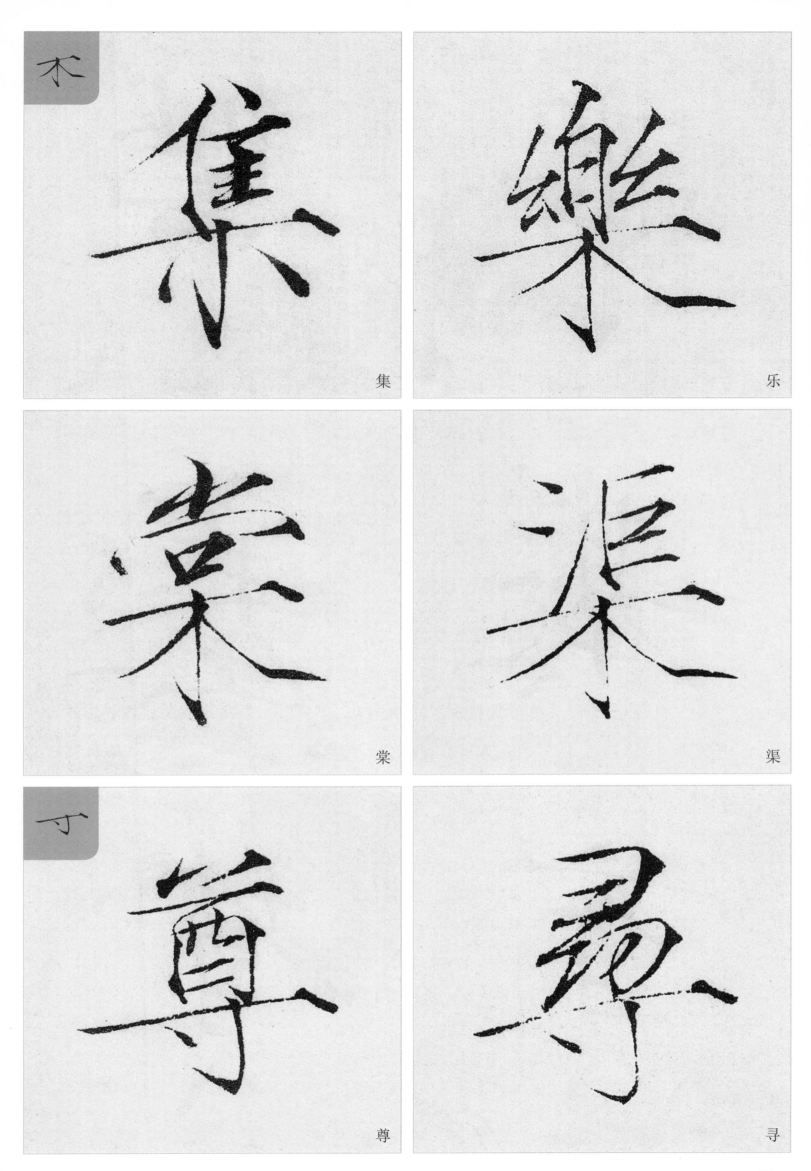

木

集

乐

棠

渠

寸

尊

寻

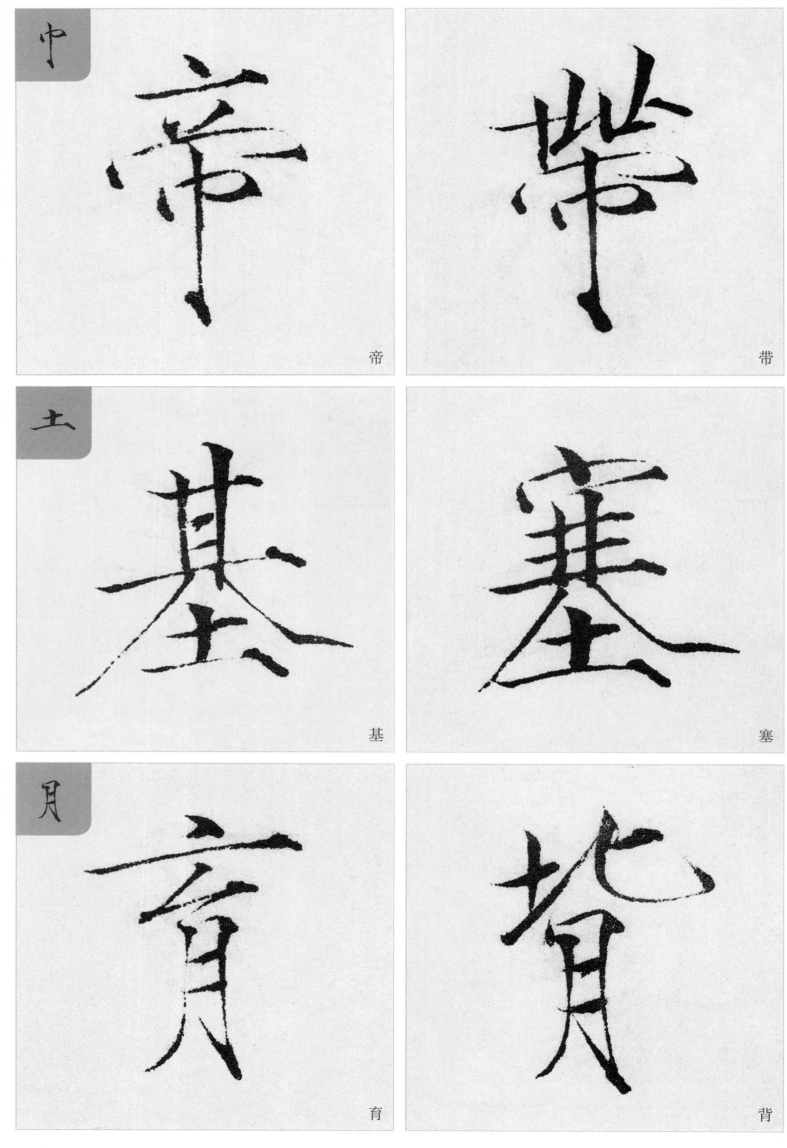

帝

带

基

塞

育

背

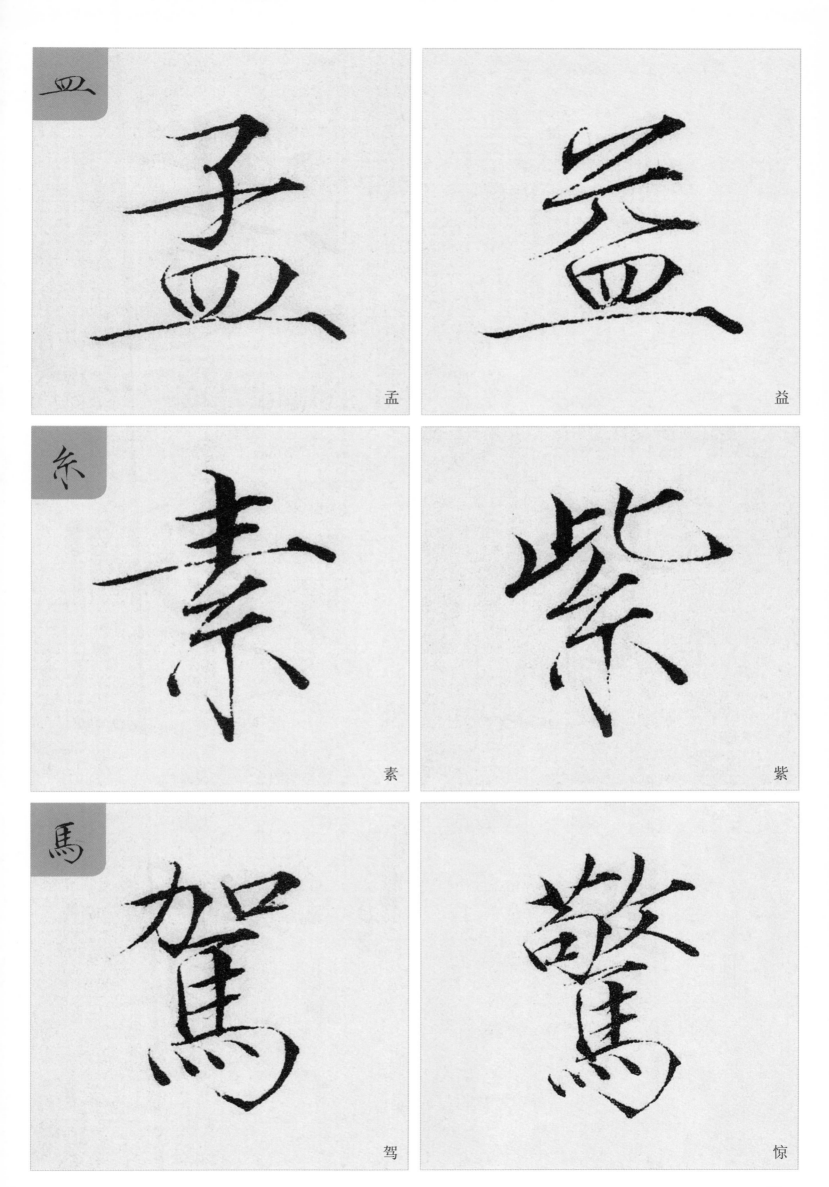

皿

孟

益

糸

素

紫

馬

驾

惊

5. 框廓

　　框廓是指在包围结构的字中，位于字外框的部分。包围结构的字在书写时要处理好内部和框廓的关系，内外距离要适当。通常框廓舒展，内部紧凑，均匀分割内部空间。框廓和内部的位置变化，可使字重心稳定，如广字头。广字头因字头左倾，所以下部宜向右移，以达到字的重心平稳。

造

道

连

达

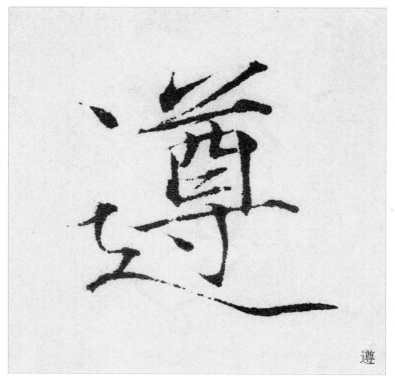

遵

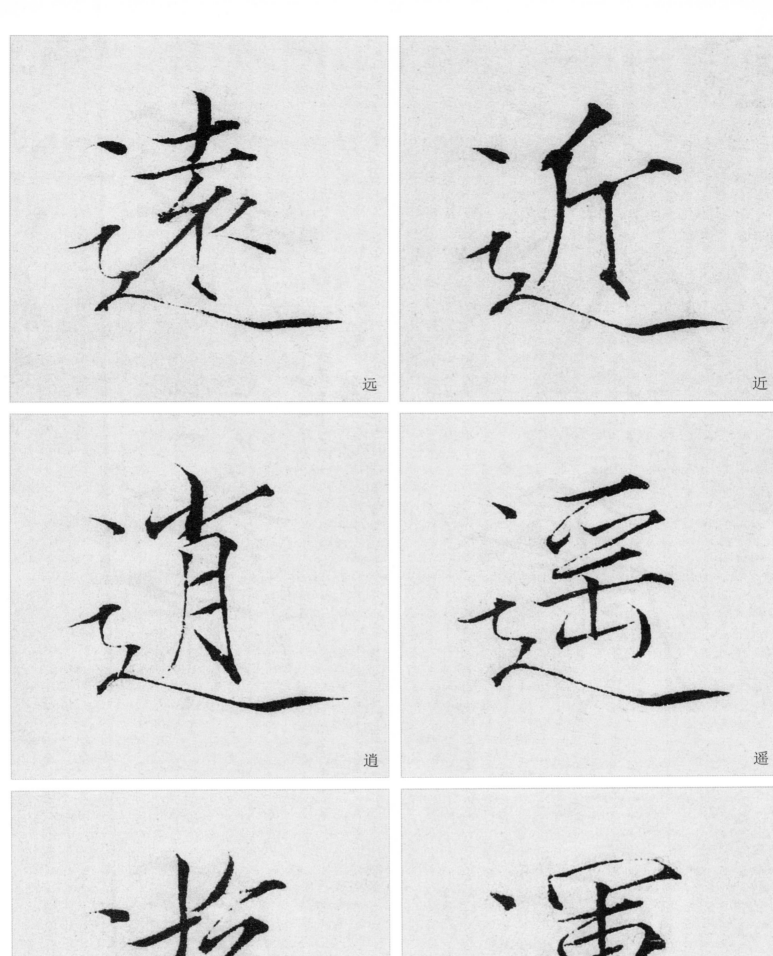

远

近

逍

遥

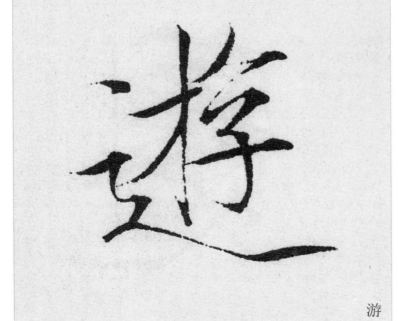

游

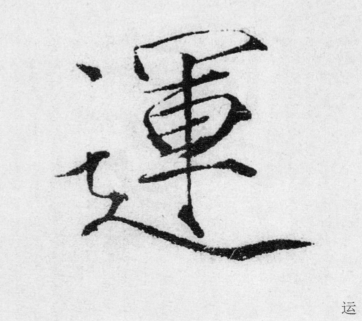

运

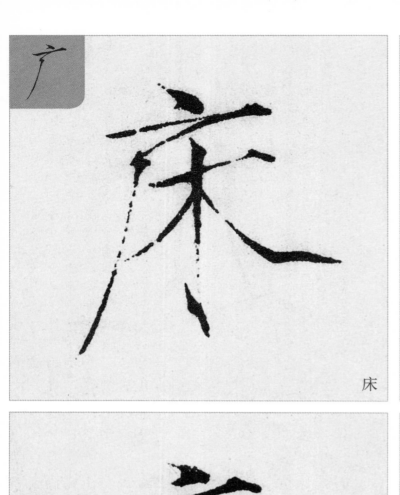

床

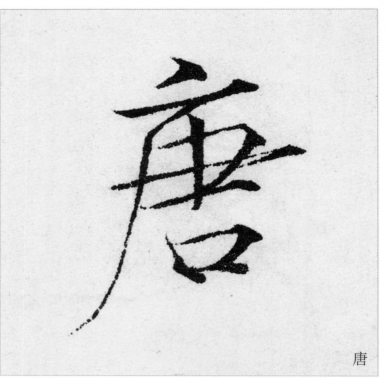

唐

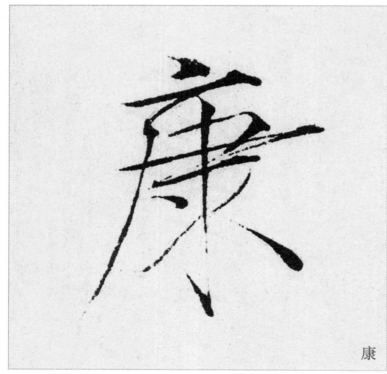

康

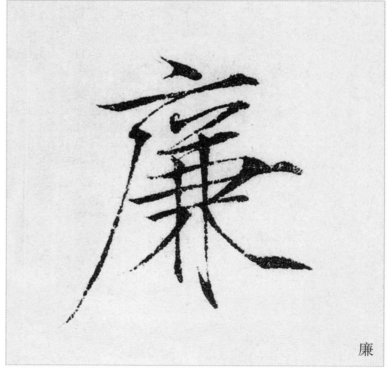

廉

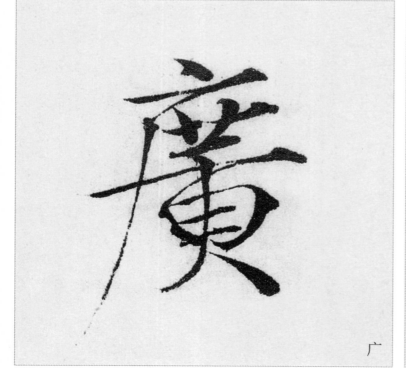

广

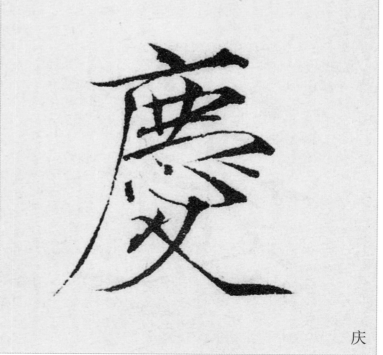

庆

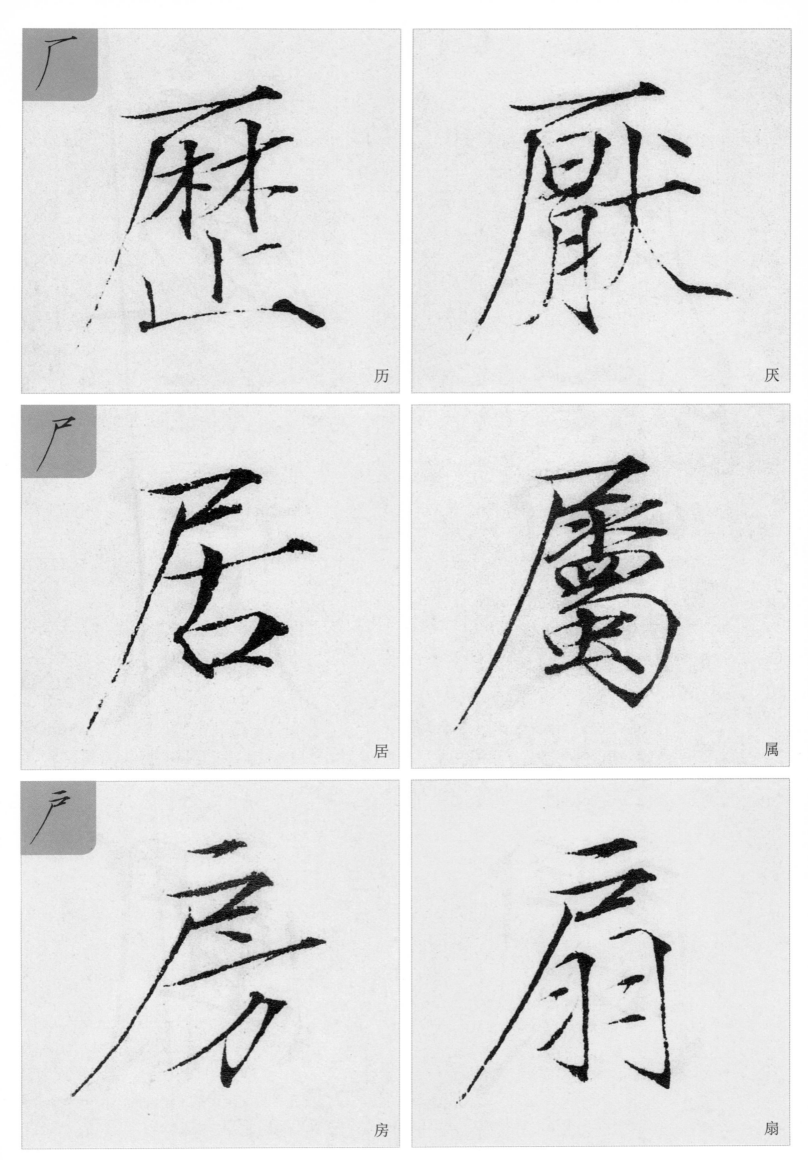

厂

历

厌

尸

居

属

户

房

扇

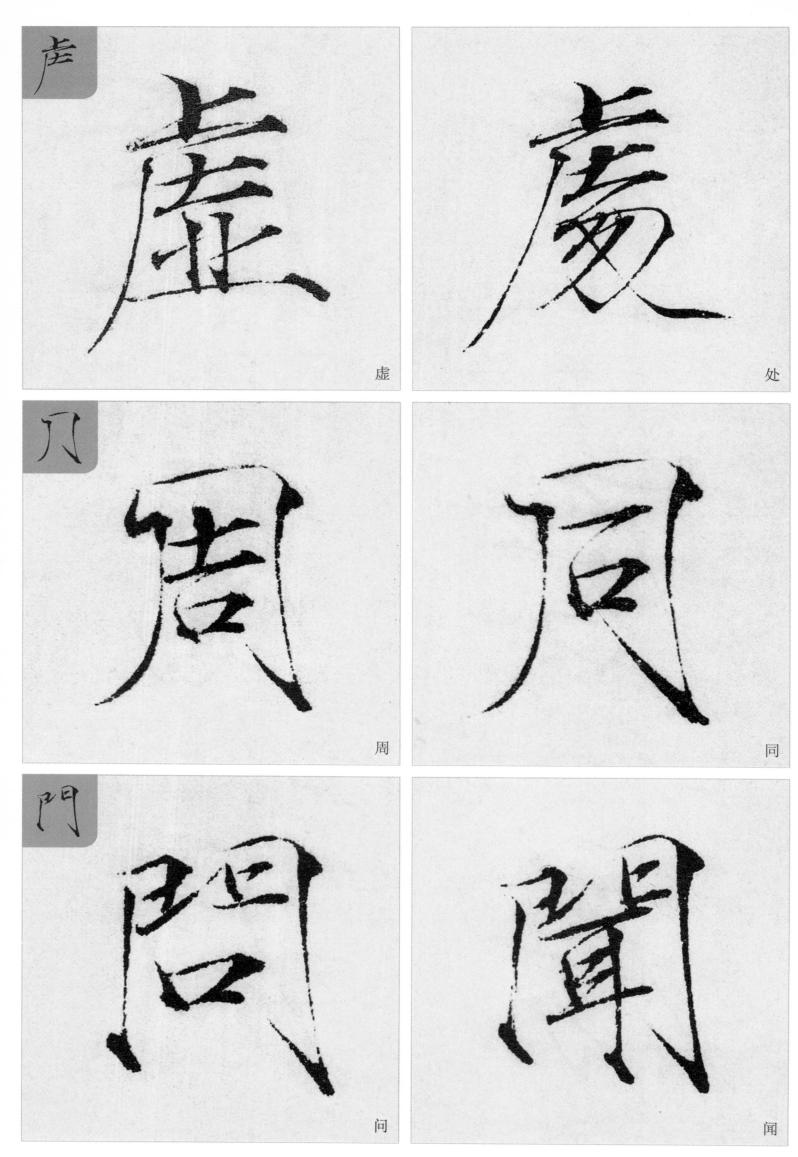

虍

虚

八

周

同

门

问

闻

因

困

園

國

圓

圖

四、常用例字

书写作品需要积字成篇，因此我们整理了部分常用字供大家练习。有些字与今天通行的写法存在差异，临习时不仅要学习基本笔法和结构特征，同时也要了解繁体、异体和规范汉字之间的区别和用途，做到准确使用。

不

友

分

比

孔

民

主

母

外

出

多

夙

我

弟

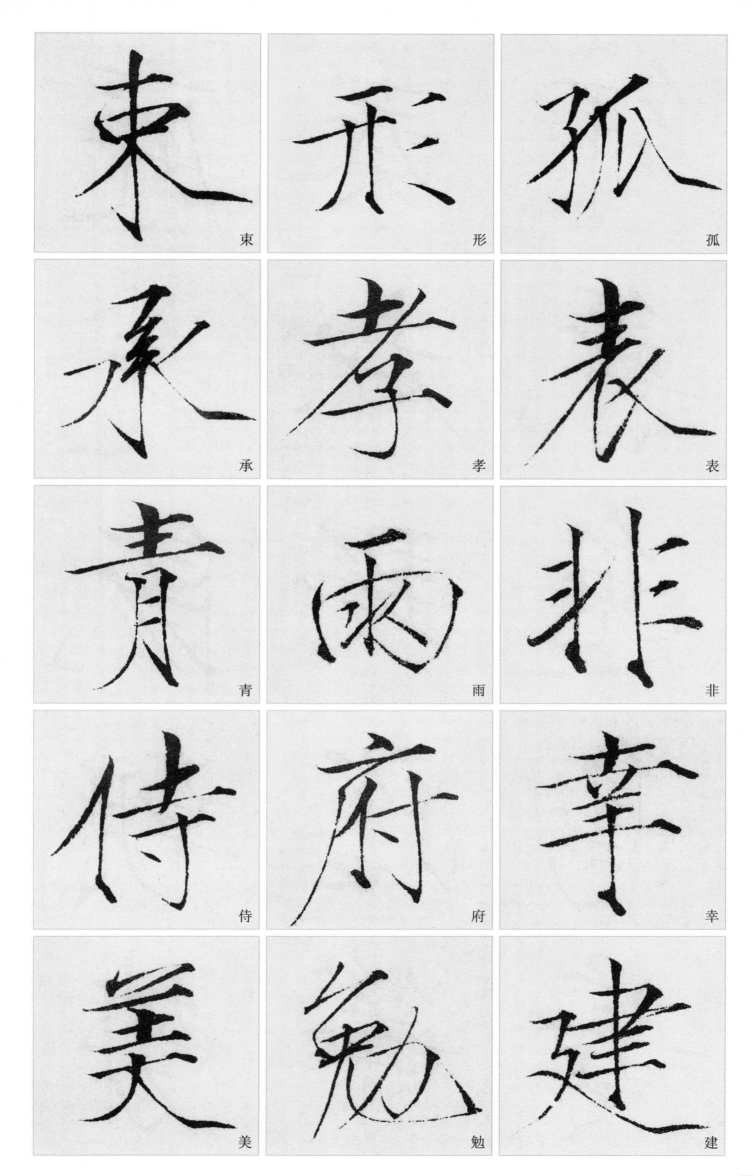

束　形　孤
承　孝　表
青　雨　非
侍　府　幸
美　勉　建

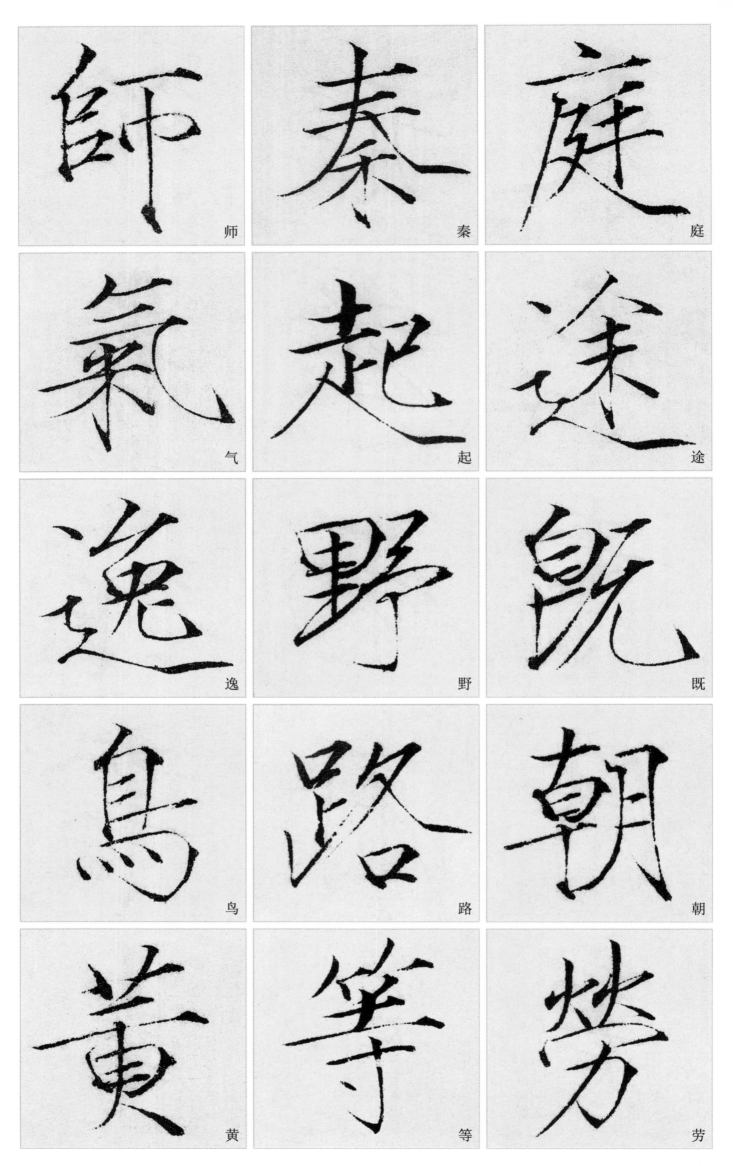

師　秦　庭

气　起　途

逸　野　既

鸟　路　朝

黄　等　劳

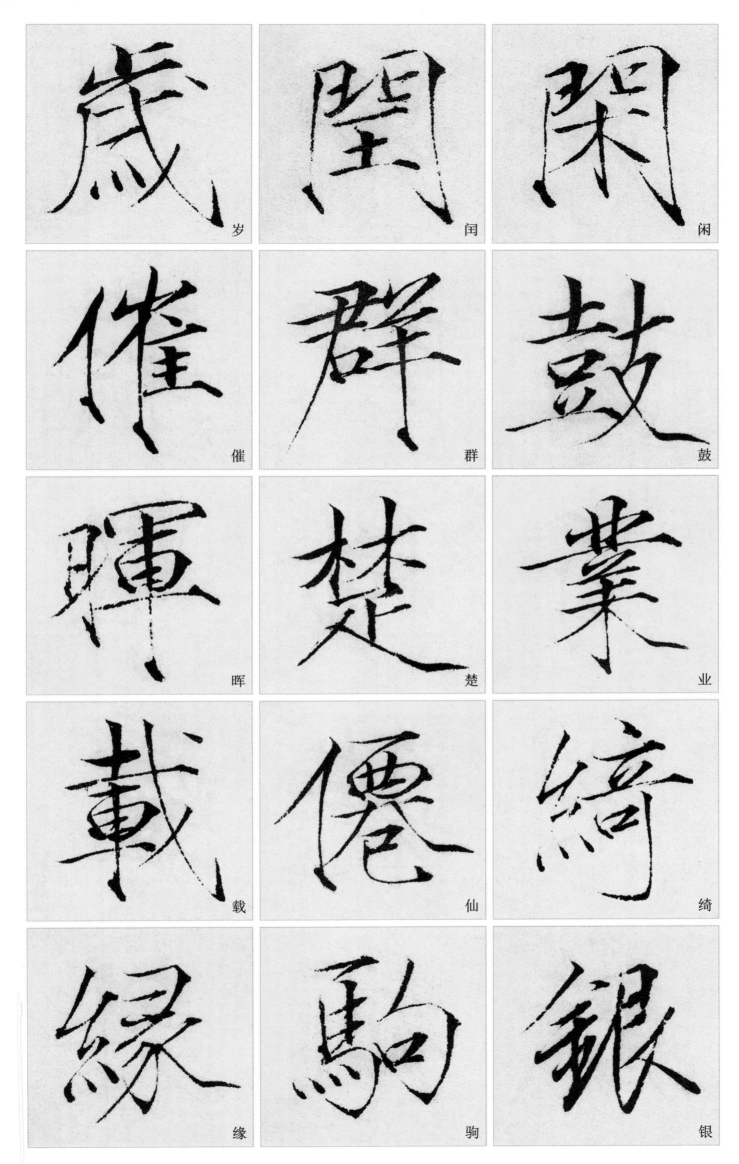

岁　闰　闲
催　群　鼓
晖　楚　业
载　仙　绮
缘　驹　银

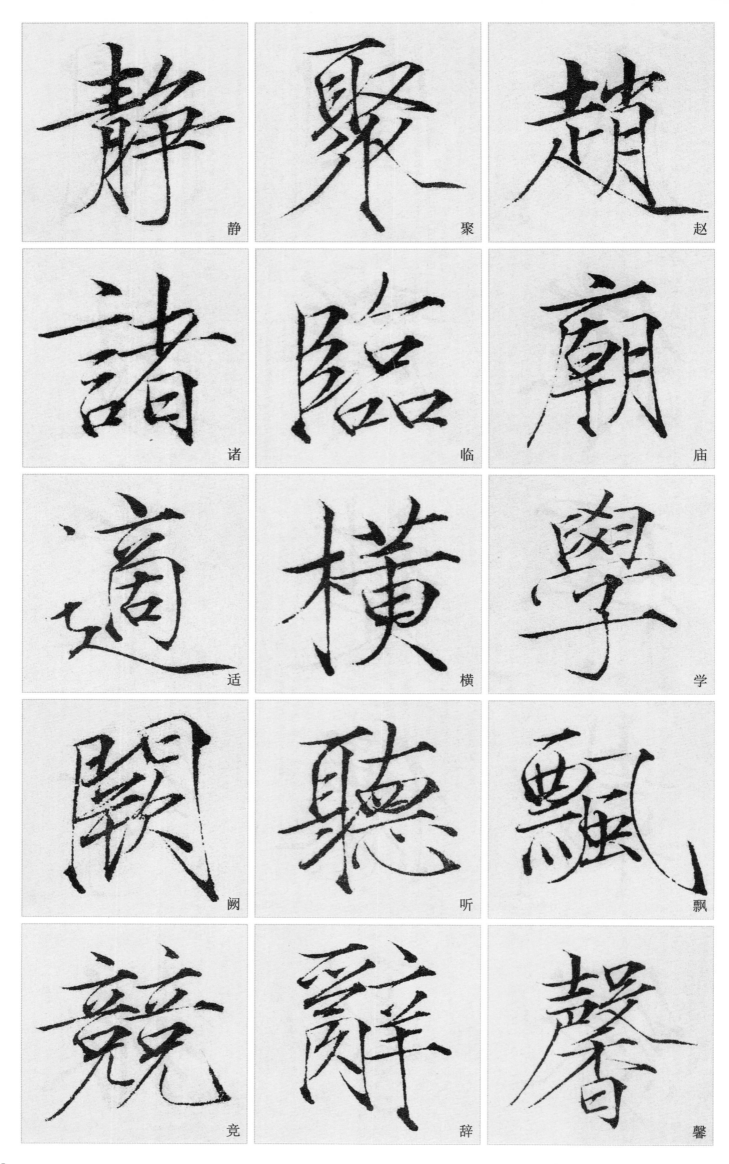

静　聚　赵

诸　临　庙

适　横　学

阙　听　飘

竞　辞　馨

五、集字作品

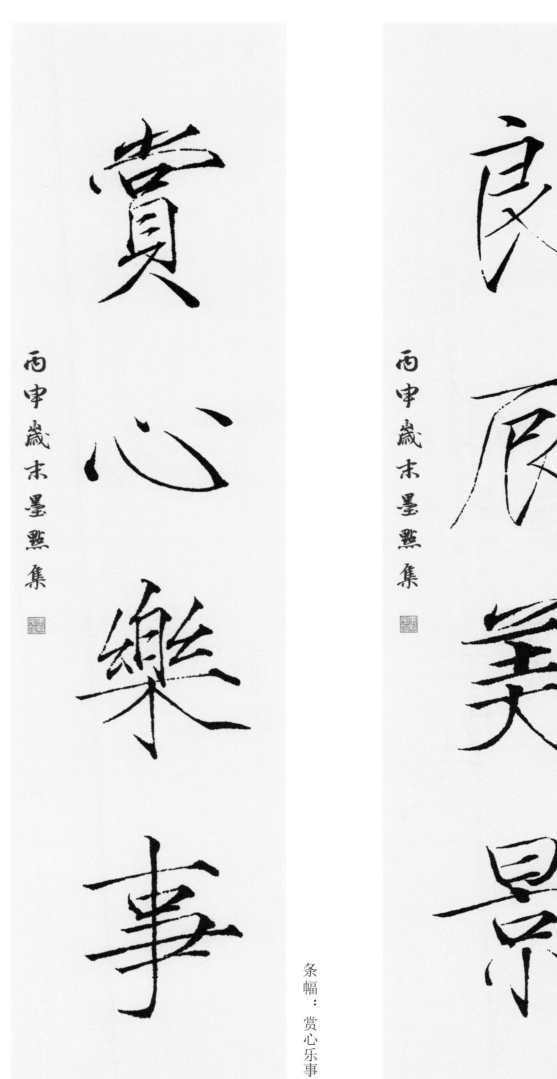

賞心樂事

丙申歲末墨熙集

良辰美景

丙申歲末墨熙集

条幅：赏心乐事

条幅：良辰美景

69

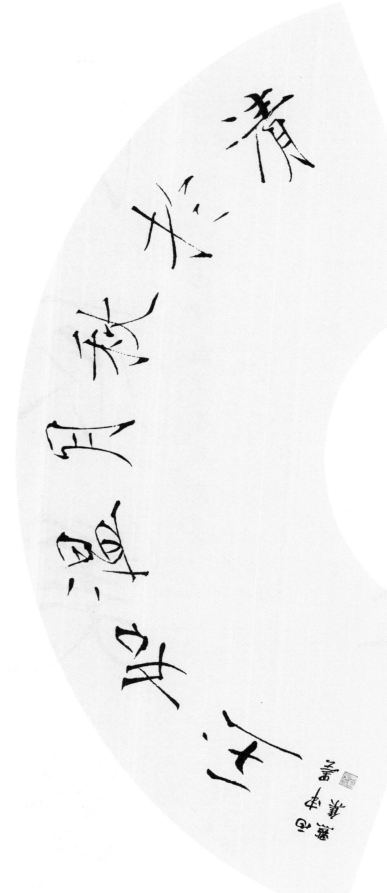

扇面：清于秋月温如玉

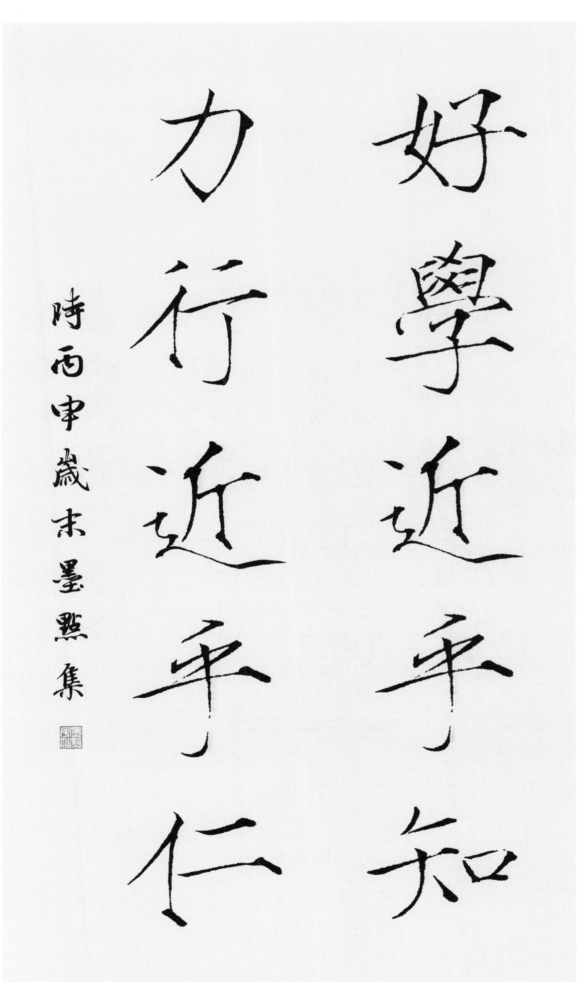

好學近乎知

力行近乎仁

時丙申歲末墨熙集

中堂：好学近乎知　力行近乎仁

古觀雲溪上
孤懷永夜中
梧桐四更雨
山水一庭風

丙申墨熙集

扇面：古观云溪上，孤怀永夜中。梧桐四更雨，山水一庭风。